黄庭坚小楷金刚经

传世碑帖精选

[第四辑·彩色本]

墨点字帖／编写

长江出版传媒

湖北美术出版社

前言

黄庭坚（一〇四五—一一〇五），字鲁直，号山谷道人，晚号涪翁，洪州分宁（今江西修水）人。北宋诗人、书法家。宋英宗治平四年（一〇六七）进士，官吏部员外郎。为盛极一时的江西诗派开山之祖，诗文与苏轼齐名，世称『苏黄』。与张耒、晁补之、秦观都游学于苏轼门下，合称为『苏门四学士』。黄庭坚书法工正书、行草书，风格独树一帜，为『宋四家』之一。

《金刚经》是佛教的重要经典，根据不同译本，全名略有不同。《金刚经》全称《金刚般若波罗蜜经》，是禅宗的主要经典之一。它于东晋列国后秦姚兴帝弘始四年（四〇二），由印度来华僧人鸠摩罗什译出，成为流传最广的一部大乘佛经。从古至今有不少书法名家书写过《金刚经》。

黄庭坚小楷《金刚经》，书于宋元丰二年（一〇七九），其点画用笔以『画竹法作书』给人以『沉着痛快』的感觉。其书风开张奇崛，用笔清秀瘦健，纵横恣肆，跌宕多姿，结体舒展大度，如撑舟荡桨，气势宏大，个性显著，自成格调。

金剛般若波羅蜜經

姚秦三藏法師鳩摩羅什譯

如是我聞一時佛在舍衛國祇樹給孤
獨園與大比丘眾千二百五十人俱爾
時世尊食時著衣持鉢入舍衛大城乞
食於其城中次第乞已還至本處飯食

金刚般若波罗蜜经。姚秦三藏法师鸠摩罗什译。如是我闻。一时。佛在舍卫国祇树给孤独园。与大比丘众千二百五十人俱。尔时。世尊食时。著衣持钵。入舍卫大城乞食。于其城中。次第乞已。还至本处。饭食

訖收衣鉢洗足已敷座而坐

時長老須菩提在大眾中即從座起偏

袒右肩右膝著地合掌恭敬而白佛言

希有世尊如來善護念諸菩薩善付囑

諸菩薩世尊善男子善女人發阿耨多

羅三藐三菩提心云何應住云何降伏

讫。收衣钵。洗足已。敷座而坐。时。长老须菩提在大众中。即从座起。偏袒右肩。右膝着地。合掌恭敬而白佛言。希有。世尊。如来善护念诸菩萨。善付嘱诸菩萨。世尊。善男子。善女人。发阿耨多罗三藐三菩提心。云何应住。云何降伏

其心佛言善哉善哉須菩提如汝所說
如来善護念諸菩薩善付囑諸菩薩汝
今諦聽當為汝說善男子善女人發阿
耨多羅三藐三菩提心應如是住如是
降伏其心唯然世尊願樂欲聞
佛告須菩提諸菩薩摩訶薩應如是降

其心。佛言。善哉。善哉。须菩提。如汝所说。如来善护念诸菩萨。善付嘱诸菩萨。汝今谛听。当为汝说。善男子。善女人。发阿耨多罗三藐三菩提心。应如是住。如是降伏其心。唯然。世尊。愿乐欲闻。佛告须菩提。诸菩萨摩诃萨应如是降

伏其心。所有一切众生之类。若卵生。若胎生。若湿生。若化生。若有色。若无色。若有想。若无想。若非有想。若非无想。我皆令入无余涅槃而灭度之。如是灭度无量无数无边众生。实无众生得灭度者。何以故。须菩提。若菩萨有我相。人相。众

伏其心所有一切眾生之類若卵生若
胎生若濕生若化生若有色若無色若
有想若無想若非有想若非無想我皆
令入無餘涅槃而滅度之如是滅度無
量無數無邊眾生實無眾生得滅度者
何以故須菩提若菩薩有我相人相眾

生相壽者相即非菩薩
復次須菩提菩薩於法應無所住行於
布施所謂不住色布施不住聲香味觸
法布施須菩提菩薩應如是布施不住
於相何以故若菩薩不住相布施其福
德不可思量須菩提於意云何東方虛

生相。寿者相。即非菩萨。复次。须菩提。菩萨于法。应无所住。行于布施。所谓不住色布施。不住声香味触法布施。须菩提。菩萨应如是布施。不住于相。何以故。若菩萨不住相布施。其福德不可思量。须菩提。于意云何。东方虚

空可思量不不也世尊須菩提南西北

方四維上下虛空可思量不不也世尊

須菩提菩薩無住相布施福德亦復如

是不可思量須菩提菩薩但應如所教

住

須菩提求意云何可以身相見如來不

不也世尊不可以身相得見如來何以

故如來所說身相即非身相佛告須菩

提凡所有相皆是虛妄若見諸相非相

即見如來

須菩提白佛言世尊頗有眾生得聞如

是言說章句生實信不佛告須菩提莫

不也。世尊。不可以身相得見如來。何以故。如來所說身相。即非身相。佛告須菩提。凡所有相。皆是虚妄。若見諸相非相。即見如來。

須菩提白佛言。世尊。頗有眾生。得聞如是言說章句。生實信不。佛告須菩提。莫

7

作是說如來滅後後五百歲有持戒脩
福者於此章句能生信心以此爲實當
知是人不於一佛二佛三四五佛而種
善根已於無量千萬佛所種諸善根聞
是章句乃至一念生淨信者須菩提如
來悉知悉見是諸眾生得如是無量福

德何以故是諸衆生無復我相人相衆
生相壽者相無法相亦無非法相何以
故是諸衆生若心取相即為著我人衆
生壽者若取法相即著我人衆生壽者
何以故若取非法相即著我人衆生壽
者是故不應取法不應取非法以是義

德。何以故。是诸众生无复我相。人相。众生相。寿者相。无法相。亦无非法相。何以故。是诸众生若心取相。即为著我人众生寿者。若取法相。即著我人众生寿者。何以故。若取非法相。即著我人众生寿者。是故不应取法。不应取非法。以是义

故如来常说。汝等比丘。知我说法。如筏喻者。法尚应舍。何况非法。须菩提。于意云何。如来得阿耨多罗三藐三菩提耶。如来有所说法耶。须菩提言。如我解佛所说义。无有定法名阿耨多罗三藐三菩提。亦无有定法。如来可

故如来常說汝等比丘知我說法如筏
喻者法尚應捨何況非法
須菩提於意云何如來得阿耨多羅三
藐三菩提耶如來有所說法耶須菩提
言如我解佛所說義無有定法名阿耨
多羅三藐三菩提亦無有定法如來可

说何以故如来所说法皆不可取不可
说非法非非法所以者何一切贤圣皆
以无为法而有差别
须菩提于意云何若人满三千大千世
界七宝以用布施是人所得福德宁为
多不须菩提言甚多世尊何以故是福

说。何以故。如来所说法。皆不可取。不可说。非法非非法。所以者何。一切贤圣。皆以无为法而有差别。 须菩提。于意云何。若人满三千大千世界七宝以用布施。是人所得福德。宁为多不。须菩提言。甚多。世尊。何以故。是福

德即非福德性。是故如来说福德多。若复有人。于此经中受持。乃至四句偈等。为他人说。其福胜彼。何以故。须菩提。一切诸佛。及诸佛阿耨多罗三藐三菩提法。皆从此经出。须菩提。所谓佛法者。即非佛法。

德即非福德性是故如来說福德多若
復有人於此經中受持乃至四句偈等
為他人說其福勝彼何以故須菩提一
切諸佛及諸佛阿耨多羅三藐三菩提
法皆從此經出須菩提所謂佛法者即
非佛法

須菩提於意云何須陀洹能作是念我
得須陀洹果不須菩提言不也世尊何
以故須陀洹名為入流而無所入不入
色聲香味觸法是名須陀洹須菩提於
意云何斯陀含能作是念我得斯陀含
果不須菩提言不也世尊何以故斯陀

须菩提。于意云何。须陀洹能作是念。我得须陀洹果不。须菩提言。不也。世尊。何以故。须陀洹名为入流。而无所入。不入色声香味触法。是名须陀洹。须菩提。于意云何。斯陀含能作是念。我得斯陀含果不。须菩提言。不也。世尊。何以故。斯陀

含名一往来。而实无往来。是名斯陀含。须菩提。于意云何。阿那含能作是念。我得阿那含果不。须菩提言。不也。世尊。何以故。阿那含名为不来。而实无不来。是故名阿那含。须菩提。于意云何。阿罗汉能作是念。我得阿罗汉道不。须菩提言。

含名一往来而實無往来是名斯陀含

須菩提於意云何阿那含能作是念我

得阿那含果不須菩提言不也世尊何

以故阿那含名為不来而實無不来是

故名阿那含須菩提於意云何阿羅漢

能作是念我得阿羅漢道不須菩提言

不也世尊何以故實無有法名阿羅漢世尊若阿羅漢作是念我得阿羅漢道即為著我人眾生壽者世尊佛說我得無諍三昧人中最為第一是第一離欲阿羅漢世尊我若作是念我得阿羅漢道世尊即不說須菩提是樂阿蘭那行

不也。世尊。何以故。实无有法名阿罗汉。世尊。若阿罗汉作是念。我得阿罗汉道。即为著我人众生寿者。世尊。佛说我得无诤三昧。人中最为第一。是第一离欲阿罗汉。世尊。我若作是念。我得阿罗汉道。世尊即不说须菩提。是乐阿兰那行

者以須菩提實無所行而名須菩提是
樂阿蘭那行
佛告須菩提於意云何如来昔在然燈
佛所於法有所得不不也世尊如来在
然燈佛所於法實無所得須菩提於意
云何菩薩莊嚴佛土不不也世尊何以

者。以须菩提实无所行。而名须菩提是乐阿兰那行。佛告须菩提。于意云何。如来昔在然灯佛所。于法有所得不。不也。世尊。如来在然灯佛所。于法实无所得。须菩提。于意云何。菩萨庄严佛土不。不也。世尊。何以

故莊嚴佛土者即非莊嚴是名莊嚴是
故須菩提諸菩薩摩訶薩應如是生清
淨心不應住色生心不應住聲香味觸
法生心應無所住而生其心須菩提
如有人身如須彌山王於意云何是身
為大不須菩提言甚大世尊何以故佛

故。庄严佛土者。即非庄严。是名庄严。是故须菩提。诸菩萨摩诃萨应如是生清净心。不应住色生心。不应住声香味触法生心。应无所住而生其心。须菩提。譬如有人。身如须弥山王。于意云何。是身为大不。须菩提言。甚大。世尊。何以故。佛

说非身。是名大身。须菩提。如恒河中所有沙数。如是沙等恒河。于意云何。是诸恒河沙宁为多不。须菩提言。甚多。世尊。但诸恒河尚多无数。何况其沙。须菩提。我今实言告汝。若有善男子。善女人。以七宝满尔所恒河

說非身是名大身

須菩提如恒河中所有沙數如是沙等

恒河於意云何是諸恒河沙寧為多不

須菩提言甚多世尊但諸恒河尚多無

數何況其沙須菩提我今實言告汝若

有善男子善女人以七寶滿尔所恒河

沙數三千大千世界以用布施得福多
不須菩提言甚多世尊佛告須菩提若
善男子善女人於此經中乃至受持四
句偈等為他人說而此福德勝前福德
復次須菩提隨說是經乃至四句偈等
當知此處一切世間天人阿脩羅皆應

沙数三千大千世界。以用布施。得福多不。须菩提言。甚多。世尊。佛告须菩提。若善男子。善女人。于此经中。乃至受持四句偈等。为他人说。而此福德胜前福德。复次。须菩提。随说是经。乃至四句偈等。当知此处。一切世间。天。人。阿修罗。皆应

供养。如佛塔庙。何况有人尽能受持读诵。须菩提。当知是人成就最上第一希有之法。若是经典所在之处。即为有佛。若尊重弟子。尔时。须菩提白佛言。世尊。当何名此经。我等云何奉持。佛告须菩提。是经名为

供养如佛塔廟何兄有人盡能受持讀
誦須菩提當知是人成就最上第一希
有之法若是經典所在之處即為有佛
若尊重弟子
尔時須菩提白佛言世尊當何名此經
我等云何奉持佛告須菩提是經名為

金剛般若波羅蜜。以是名字。汝当奉持。所以者何。须菩提。佛说般若波罗蜜。即非般若波罗蜜。是名般若波罗蜜。须菩提。于意云何。如来有所说法不。须菩提白佛言。世尊。如来无所说。须菩提。于意云何。三千大千世界所有微尘是为多

金剛般若波羅蜜以是名字汝当奉持所以者何須菩提佛說般若波羅蜜即非般若波羅蜜是名般若波羅蜜須菩提於意云何如来有所説法不須菩提白佛言世尊如来無所説須菩提於意云何三千大千世界所有微塵是為多

21

不。须菩提言。甚多。世尊。须菩提。诸微尘。如来说非微尘。是名微尘。如来说。世界。非世界。是名世界。须菩提。于意云何。可以三十二相见如来不。不也。世尊。不可以三十二相得见如来。何以故。如来说。三十二相。即是非相。是名三十二相。须

不须菩提言甚多世尊须菩提诸微尘
如来说非微尘是名微尘如来说世界
非世界是名世界须菩提於意云何可
以三十二相见如来不不也世尊不可
以三十二相得见如来何以故如来说
三十二相即是非相是名三十二相须

22

菩提若有善男子善女人以恒河沙等
身命布施若復有人於此經中乃至受
持四句偈等為他人說其福甚多
爾時須菩提聞說是經深解義趣涕淚
悲泣而白佛言希有世尊佛說如是甚
深經典我從昔來所得慧眼未曾得聞

菩提。若有善男子。善女人。以恒河沙等身命布施。若復有人。于此经中。乃至受持四句偈等。为他人说。其福甚多。尔时。须菩提。闻说是经。深解义趣。涕泪悲泣。而白佛言。希有世尊。佛说如是甚深经典。我从昔来所得慧眼。未曾得闻

如是之经。世尊。若复有人得闻是经。信心清净。即生实相。当知是人。成就第一希有功德。世尊。是实相者。即是非相。是故如来说名实相。世尊。我今得闻如是经典。信解受持不足为难。若当来世。后五百岁。其有众生。得闻是经。信解受持。

五百岁其有衆生得聞是經信解受持

經典信解受持不是為難若當來世後

故如来說名實相世尊我今得聞如是

希有功德世尊是實相者即是非相是

心清淨即生實相當知是人成就第一

如是之經世尊若復有人得聞是經信

24

是人即為第一希有何以故此人無我
相無人相無眾生相無壽者相何以者
何我相即是非相人相眾生相壽者相
即是非相何以故離一切諸相即名諸
佛佛告須菩提如是如是若復有人得
聞是經不驚不怖不畏當知是人甚為

是人即为第一希有。何以故。此人无我相。无人相。无众生相。无寿者相。所以者何。我相即是非相。人相。众生相。寿者相。即是非相。何以故。离一切诸相。即名诸佛。佛告须菩提。如是。如是。若复有人。得闻是经。不惊。不怖。不畏。当知是人甚为

希有。
何以故。须菩提。如来说第一波罗蜜。即非第一波罗蜜。是名第一波罗蜜。须菩提。忍辱波罗蜜。如来说非忍辱波罗蜜。何以故。须菩提。如我昔为歌利王割截身体。我于尔时。无我相。无人相。无众生相。无寿者相。何
是名忍波罗蜜。

希有何以故須菩提如来説第一波羅
蜜即非第一波羅蜜是名第一波羅蜜
須菩提忍辱波羅蜜如来説非忍辱波
羅蜜是名忍辱波羅蜜何以故須菩提
如我昔為歌利王割截身體我扵尒時
無我相無人相無眾生相無壽者相何

以故我於往昔節節支解時若有我相

人相眾生相壽者相應生嗔恨須菩提

又念過去於五百世作忍辱僊人於爾

所世無我相無人相無眾生相無壽者

相是故須菩提菩薩應離一切相發阿

耨多羅三藐三菩提心不應住色生心

以故。我于往昔节节支解时。若有我相。人相。众生相。寿者相。应生嗔恨。须菩提。又念过去于五百世作忍辱仙人。于尔所世。无我相。无人相。无众生相。无寿者相。是故。须菩提。菩萨应离一切相。发阿耨多罗三藐三菩提心。不应住色生心。

生須菩提如来是真語者實語者如語

諸相即是非相又說一切眾生即非眾

一切眾生故應如是布施如来說一切

心不應住色布施須菩提菩薩為利益

心若心有住即為非住是故佛說菩薩

不應住聲香味觸法生心應生無所住

不应住声香味触法生心。应生无所住心。若心有住。即为非住。是故佛说。菩萨心不应住色布施。须菩提。菩萨为利益一切众生。故应如是布施。如来说。一切诸相。即是非相。又说。一切众生。即非众生。须菩提。如来是真语者。实语者。如语

若有善男子善女人能於此經受持讀
日光明照見種種色須菩提當來之世
若菩薩心不住法而行布施如人有目
住於法而行布施如人入闇即無所見
得法此法無實無虛須菩提若菩薩心
者不誑語者不異語有須菩提如來所

者。不诳语者。不异语有。须菩提。如来所得法。此法无实无虚。须菩提。若菩萨心住于法而行布施。如人入闇。即无所见。若菩萨心不住法而行布施。如人有目。日光明照。见种种色。须菩提。当来之世。若有善男子。善女人。能于此经受持读

誦即為如来以佛智慧悉知是人悉見是人皆得成就無量無邊功德須菩提若有善男子善女人初日分以恒河沙等身布施中日分復以恒河沙等身布施後日分亦以恒河沙等身布施如是無量百千萬億劫以身布施若

诵。即为如来以佛智慧。悉知是人。悉见是人。皆得成就无量无边功德。须菩提。若有善男子。善女人。初日分以恒河沙等身布施。中日分复以恒河沙等身布施。后日分亦以恒河沙等身布施。如是无量百千万亿劫以身布施。若

復有人聞此經典信心不逆其福勝彼
何況書寫受持讀誦為人解說須菩提
以要言之是經有不可思議不可稱量
無邊功德如來為發大乘者說為發最
上乘者說若有人能受持讀誦廣為人
說如來悉知是人悉見是人皆得成就

复有人。闻此经典。信心不逆。其福胜彼。何况书写受持读诵。为人解说。须菩提。以要言之。是经有不可思议。不可称量。无边功德。如来为发大乘者说。为发最上乘者说。若有人能受持读诵。广为人说。如来悉知是人。悉见是人。皆得成就

不可量不可稱無有邊不可思議功德
如是人等即為荷擔如来阿耨多羅三
藐三菩提何以故須菩提若樂小法者
著我見人見眾生見壽者見即於此経
不能聽受讀誦為人解說須菩提在在
處處若有此経一切世間天人阿脩羅

不可量。不可称。无有边。不可思议功德。如是人等。即为荷担如来阿耨多罗三藐三菩提。何以故。须菩提。若乐小法者。著我见。人见。众生见。寿者见。即于此经。不能听受读诵。为人解说。须菩提。在在处处。若有此经。一切世间。天。人。阿修罗

32

而應供養當知此處即為是塔皆應恭敬作禮圍繞以諸華香而散其處復次須菩提若善男子善女人受持讀誦此經若為人輕賤是人先世罪業應墮惡道以今世人輕賤故先世罪業即為消滅當得阿耨多羅三藐三菩提須

所應供养。当知此处。即为是塔。皆应恭敬。作礼围绕。以诸华香而散其处。复次。须菩提。若善男子。善女人。受持读诵此经。若为人轻贱。是人先世罪业。应堕恶道。以今世人轻贱故。先世罪业即为消灭。当得阿耨多罗三藐三菩提。须

菩提我念過去無量阿僧祇刼扵然燈
佛前得値八百四千萬億那由他諸佛
悉皆供養承事無空過者若後有人扵
後末世能受持讀誦此經所得功德扵
我所供養諸佛功德百分不及一千萬
億分乃至筭數譬喻所不能及須菩提

菩提。我念过去无量阿僧祇劫。于然灯佛前。得值八百四千万亿那由他诸佛。悉皆供养承事。无空过者。若复有人。于后末世。能受持读诵此经。所得功德。于我所供养诸佛功德。百分不及一。千万亿分。乃至算数譬喻所不能及。须菩提。

若善男子善女人於後末世有受持讀
誦此經所得功德我若具說者或有人
聞心則狂亂狐疑不信須菩提當知是
経義不可思議果報亦不可思議
尔時須菩提白佛言世尊善男子善女
人發阿耨多羅三藐三菩提心云何應

若善男子。善女人。于后末世。有受持读诵此经。所得功德。我若具说者。或有人闻。心则狂乱。狐疑不信。须菩提。当知是经义不可思议。果报亦不可思议。尔时。须菩提白佛言。世尊。善男子。善女人。发阿耨多罗三藐三菩提心。云何应

住。云何降伏其心。佛告须菩提。善男子。善女人。发阿耨多罗三藐三菩提心者。当生如是心。我应灭度切众生。灭度一切众生已。而无有一众生实灭度者。何以故。须菩提。若菩萨有我相。人相。众生相。寿者相。即非菩萨。所以者何。须菩

住云何降伏其心佛告須菩提善男子
善女人發阿耨多羅三藐三菩提心者
當生如是心我應滅度一切眾生滅度
一切眾生已而無有一眾生實滅度者
何以故須菩提若菩薩有我相人相眾
生相壽者相即非菩薩所以者何須菩

提實無有法發阿耨多羅三藐三菩提

心者須菩提於意云何如來於然燈佛

所有法得阿耨多羅三藐三菩提不不

也世尊如我解佛所說義佛於然燈

所無有法得阿耨多羅三藐三菩提佛

言如是如是須菩提實無有法如來得

提。實無有法发阿耨多罗三藐三菩提心者。须菩提。于意云何。如来于然灯佛所。有法得阿耨多罗三藐三菩提不。不也。世尊。如我解佛所说义。佛于然佛灯所。无有法得阿耨多罗三藐三菩提。佛言。如是。如是。须菩提。实无有法如来得

阿耨多罗三藐三菩提。须菩提。若有法。如来得阿耨多罗三藐三菩提者。然灯佛即不与我受记。汝于来世。当得作佛。号释迦牟尼。以实无有法得阿耨多罗三藐[三]菩提。是故然灯佛与我受记。作是言。汝于来世。当得作佛。号释迦牟尼。

阿耨多罗三藐三菩提若有法
如来得阿耨多罗三藐三菩提者然燈
佛即不與我受記汝於来世當得作佛
號釋迦牟尼以實無有法得阿耨多羅
三藐三菩提是故然燈佛與我受記作
是言汝於来世當得作佛號釋迦牟尼

何以故如来者即諸法如義若有人言
如来得阿耨多羅三藐三菩提須菩提
實無有法佛得阿耨多羅三藐三菩
須菩提如来所得阿耨多羅三藐三菩
提於是中無實無虛是故如来說一切
法皆是佛法須菩提所言一切法者即

何以故。如来者。即诸法如义。若有人言。如来得阿耨多罗三藐三菩提。须菩提。实无有法。佛得阿耨多罗三藐三菩提。须菩提。所言一切法者。即

如来所得阿耨多罗三藐三菩提。于是中无实无虚。是故如来说。一切法皆是佛法。须菩提。

非一切法是故名一切法须菩提辟如
人身长大须菩提言世尊如来说人身
长大即为非大身是名大身须菩提菩
萨亦如是若作是言我当灭度无量众
生即不名菩萨何以故须菩提实无有
法名为菩萨是故佛说一切法无我无

人無眾生無壽者須菩提若菩薩作是
言我當莊嚴佛土是不名菩薩何以故
如來說莊嚴佛土者即非莊嚴是名莊
嚴須菩提若菩薩通達無我法者如來
說名真是菩薩
須菩提於意云何如來有肉眼不如是

人。无众生。无寿者。须菩提。若菩萨作是言。我当庄严佛土。是不名菩萨。何以故。如来说。庄严佛土者。即非庄严。是名庄严。须菩提。若菩萨通达无我法者。如来说名真是菩萨。须菩提。于意云何。如来有肉眼不。如是。

意云何如来有佛眼不如是世尊如来
眼不如是世尊如来有法眼须菩提於
来有慧眼须菩提於意云何如来有法
菩提於意云何如来有慧眼不世尊如
来有天眼不如是世尊如来有天眼须
世尊如来有肉眼须菩提於意云何如

世尊。如来有肉眼。须菩提。于意云何。如来有天眼不。如是。世尊。如来有天眼。须菩提。于意云何。如来有慧眼不。世尊。如来有慧眼。须菩提。于意云何。如来有法眼不。如是。世尊。如来有法眼。须菩提。于意云何。如来有佛眼不。如是。世尊。如来

有佛眼須菩提於意云何如恒河中所
有沙佛說是沙不如是世尊如来說是
沙須菩提於意云何如一恒河中所有
沙有如是沙等恒河是諸恒河所有沙
數佛世界如是寧為多不甚多世尊佛
告須菩提尔所國土中所有衆生若干

有佛眼。须菩提。于意云何。如恒河中所有沙。佛说是沙不。如是。世尊。如来说是沙。须菩提。于意云何。如一恒河中所有沙。有如是沙等恒河。是诸恒河所有沙数。佛世界如是。宁为多不。甚多。世尊。佛告须菩提。尔所国土中。所有众生。若干

種心如来悉知何以故如来說諸心皆
為非心是名為心所以者何須菩提過
去心不可得現在心不可得未来心不
可得
須菩提於意云何若有人滿三千大千
世界七寶以用布施是人以是因緣得

种心。如来悉知。何以故。如来说。诸心皆为非心。是名为心。所以者何。须菩提。过去心不可得。现在心不可得。未来心不可得。须菩提。于意云何。若有人满三千大千世界七宝以用布施。是人以是因缘。得

福多不如是世尊此人以是因缘得福甚多须菩提若福德有实如来不说得福多以福德无故如来说得福德多须菩提於意云何佛可以具足色身见不也世尊如来不应以具足色身见何以故如来说具足色身即非具足色

于意云何。佛可以具足色身见不。不也。世尊。如来不应以具足色身见。何以故。如来说。具足色身。即非具足色

福多不。如是。世尊。此人以是因缘。得福甚多。须菩提。若福德有实。如来不说得福多。以福德无故。如来说得福德多。须菩提。

身。是名具足色身。須菩提。于意云何。如来可以具足諸相見不。不也。世尊。如来不應以具足諸相見。何以故。如来說。諸相具足。即非諸相具足。是名諸相具足。須菩提。汝勿謂如来作是念。我當有所說法。莫作是念。何以故。若人言。如来有

身是名具足色身須菩提於意云何如
来可以具足諸相見不不也世尊如来
不應以具足諸相見何以故如来說諸
相具足即非諸相具足是名諸相具足
須菩提汝勿謂如来作是念我當有所
說法莫作是念何以故若人言如来有

所說法。即為謗佛。不能解我所說故。須
菩提。說法者無法可說。是名說法。爾時。
慧命須菩提白佛言世尊。頗有眾生於
未來世聞說是法生信心不佛言須菩
提彼非眾生非不眾生何以故須菩提
眾生眾生者如來說非眾生是名眾生

所說法。即為謗佛。不能解我所說故。須菩提。說法者。无法可说。是名说法。尔时。慧命须菩提白佛言。世尊。颇有众生。于未来世。闻说是法。生信心不。佛言。须菩提。彼非众生。非不众生。何以故。须菩提。众生众生者。如来说非众生。是名众生。

須菩提白佛言世尊佛得阿耨多罗三
藐三菩提為無所得耶佛言如是如是
須菩提我於阿耨多罗三藐三菩提乃
至無有少法可得是名阿耨多罗三
藐三菩提
復次須菩提是法平等無有高下是名

48

阿耨多罗三藐三菩提。以无我。无人。无众生。无寿者。修一切善法。则得阿耨多罗三藐三菩提。须菩提。所言善法者。如来说即非善法。是名善法。须菩提。若三千大千世界中。所有诸须弥山王。如是等七宝聚。有人持用布施。

阿耨多羅三藐三菩提以無我無人無眾生無壽者俯一切善法則得阿耨多羅三藐三菩提須菩提所言善法者如来說即非善法是名善法須菩提若三千大千世界中所有諸須彌山王如是等七寶聚有人持用布施

若人以此般若波羅蜜經乃至四句偈
等受持讀誦為它人說於前福德百分
不及一百千萬億分乃至筭數譬喻所
不能及
須菩提於意云何汝等勿謂如来作是
念我當度眾生須菩提莫作是念何以

若人以此般若波罗蜜经。乃至四句偈等。受持。读诵。为它人说。于前福德。百分不及一。百千万亿分。乃至筹数譬喻所不能及。

须菩提。于意云何。汝等勿谓如来作是念。我当度众生。须菩提。莫作是念。何以

故實無有眾生如來度者若有眾生如

來度者如來即有我人眾生壽者須菩

提如來說有我者即非有我而凡夫之

之人以為有我須菩提凡夫者如來說

即非凡夫是名凡夫

須菩提於意云何可以三十二相觀如

故。实无有众生如来度者。若有众生如来度者。如来即有我。人。众生。寿者。须菩提。如来说有我者。即非有我。而凡夫之人以为有我。须菩提。凡夫者。如来说即非凡夫。是名凡夫。须菩提。于意云何。可以三十二相观如

来不。须菩提言。如是。如是。以三十二相观如来。佛言。须菩提。若以三十二相观如来者。转轮圣王即是如来。须菩须白佛言。世尊。如我解佛所说义。不应以三十二相观如来。尔时。世尊而说偈言。若以色见我。以音声求我。

来不須菩提言如是如是以三十二相
觀如来佛言須菩提若以三十二相觀
如来者轉輪聖王即是如来須菩須白
佛言世尊如我解佛所説義不應以三
十二相觀如来尔時世尊而説偈言
若以色見我以音聲求我

是人行邪道 不能见如来

须菩提汝若作是念如来不以具足相

故得阿耨多罗三藐三菩提须菩提莫

作是念如来不以具足相故得阿耨多

罗三藐三菩提须菩提汝若作是念发

阿耨多罗三藐三菩提心者说诸法断

是人行邪道。不能见如来。须菩提。汝若作是念。如来不以具足相故。得阿耨多罗三藐三菩提。须菩提。汝若作是念。发阿耨多罗三藐三菩提心者。说诸法断以具足相故。得阿耨多罗三藐三菩提。须菩提。莫作是念。如来不

滅莫作是念何以故發阿耨多羅三藐

三菩提心者於法不說斷滅相

須菩提若菩薩以滿恒河沙等世界七

寶持用布施若復有人知一切法無我

得成於忍此菩薩勝前菩薩所得功德

何以故須菩提以諸菩薩不受福德故

灭。莫作是念。何以故。发阿耨多罗三藐三菩提心者。于法不说断灭相。须菩提。若菩萨以满恒河沙等世界七宝持用布施。若复有人知一切法无我。得成于忍。此菩萨胜前菩萨所得功德。何以故。须菩提。以诸菩萨不受福德故。

須菩提白佛言世尊云何菩薩不受福
德須菩提菩薩所作福德不應貪着是
故說不受福德
須菩提若有人言如来若来若去若坐
若臥是人不解我所說義何以故如来
者無所從来亦無所去故名如来

須菩提若善男子若女人以三千大千
世界碎為微塵於意云何是微塵眾寧
為多不須菩提言甚多世尊何以故若
是微塵眾實有者佛即不說是微塵眾
所以者何佛說微塵眾即非微塵眾是
名微塵眾世尊如來所說三千大千世

界即非世界是名世界何以故若世界

實有者即是一合相如来說一合相即

非一合相是名一合相須菩提一合相

者即是不可説但凡夫之人貪著其事

須菩提若人言佛説我見人見眾生見

壽者見須菩提於意云何是人解我所

界。即非世界。是名世界。何以故。若世界实有者。即是一合相。如来说。一合相。即非一合相。是名一合相。须菩提。一合相者。即是不可说。但凡夫之人贪著其事。须菩提。若人言。佛说我见。人见。众生见。寿者见。须菩提。于意云何。是人解我所

說義不不也世尊是人不解如來而說
義何以故世尊說我見人見眾生見壽
者見即非我見人見眾生見壽者見是
名我見人見眾生見壽者見須菩提發
阿耨多羅三藐三菩提心者於一切法
應如是知如是見如是信解不生法相

说义不。不也。世尊。是人不解如来所说义。何以故。世尊说。我见。人见。众生见。寿者见。即非我见。人见。众生见。寿者见。是名我见。人见。众生见。寿者见。须菩提。发阿耨多罗三藐三菩提心者。于一切法。应如是知。如是见。如是信解。不生法相。

須菩提所言法相者如來說即非法相

是名法相

須菩提若有人以滿無量阿僧祇世界

七寶持用布施若有善男子善女人發

菩提心者持於此經乃至四句偈等受

持讀誦為人演說其福勝波云何為人

演说。不取于相。如如不动。何以故。一切有为法。如梦幻泡影。如露亦如电。应作如是观。佛说是经已。长老须菩提及诸比丘。比丘尼。优婆塞。优婆夷。一切世间。天。人。阿修罗。闻佛所说。皆大欢喜。信受奉行。

演說不取扵相如如不動何以故
一切有為法如夢幻泡影如露亦如電應作如是觀
佛說是經已長老須菩提及諸比丘
丘尾優婆塞優婆夷一切世間天人阿
脩羅聞佛所說皆大歡喜信受奉行

金剛般若波羅蜜経

元豐二年春三月廿有四日山谷老人黄庭堅書

金刚般若波罗蜜经。元丰二年春三月廿有四日。山谷老人黄庭坚书。

61